邓石如篆书集字古诗

名帖集字丛书

◎何有川 编

广西美术出版社

图书在版编目（CIP）数据

邓石如篆书集字古诗 / 何有川编 . — 南宁：广西美术出版社，2020.11（2024.5 重印）
（名帖集字丛书）
ISBN 978-7-5494-2273-9

Ⅰ . ①邓… Ⅱ . ①何… Ⅲ . ①篆书—法帖—中国—清代
Ⅳ . ① J292.26

中国版本图书馆 CIP 数据核字（2020）第 201572 号

名帖集字丛书
MINGTIE JIZI CONGSHU
邓石如篆书集字古诗
DENG SHIRU ZHUANSHU JIZI GUSHI

编　　者　何有川
策　　划　潘海清
出 版 人　陈　明
责任编辑　潘海清
助理编辑　黄丽丽
校　　对　张瑞瑶　韦晴媛
审　　读　陈小英
装帧设计　陈　欢
排版制作　李　冰
责任印制　黄庆云　莫明杰
出版发行　广西美术出版社有限公司
地　　址　广西南宁市望园路 9 号
邮　　编　530023
网　　址　www.gxmscbs.com
电　　话　0771-5701356　5701355（传真）
印　　刷　广西壮族自治区地质印刷厂
开　　本　787 mm×1092 mm　1/12
印　　张　6 4/12
版　　次　2020 年 11 月第 1 版
印　　次　2024 年 5 月第 4 次印刷
字　　数　40 千字
书　　号　ISBN 978-7-5494-2273-9
定　　价　28.00 元

目 录

集字创作

一、什么是集字

集字就是根据自己所要书写的内容，有目的地收集碑帖的范字，对原碑帖中无法集选的字，根据相关偏旁部首和相同风格进行组合创作，使之与整幅作品统一和谐，再根据已确定的章法创作出完整的书法作品。例如，朋友搬新家，你从字帖里集出"乔迁之喜"四个字，然后按书法章法写给他以表示祝贺。

临摹字帖的目的是为了创作，临摹是量的积累，创作是质的飞跃。从临帖到出帖需要比较长的时间学习和积累，而集字练习便是临帖和出帖之间的一座桥梁。

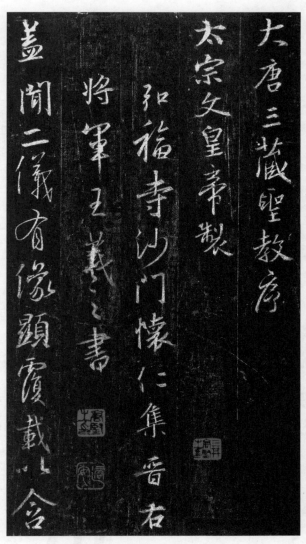

古代著名集字作品《怀仁集王羲之圣教序》

二、集字内容与对象

集字创作时先选定集字内容，可从原碑帖直接集现成的词句作为创作内容，或者另外选择内容，如集对联、集词句或集文章。

集字对象可以是一个碑帖的字；可以是一个书家的字，包括他的所有碑帖；可以是风格相同或相近的几个人的字或几个碑帖的字；再有就是根据结构规律或书体风格创作的使作品统一的新的字。

三、集字方法

1. 所选内容在一个帖中都有，并且是连续的。

所选内容在一个帖中都有，就从字帖中把它们找出来。如集"上善若水"四个字，在邓石如的篆书《千字文》中都有，临摹出来，可根据纸张尺幅略为调整章法，落款成一幅完整的作品。

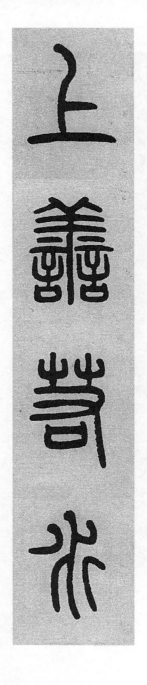 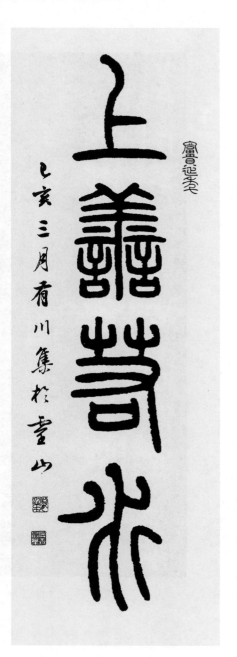

2. 在一个字帖中集偏旁部首点画成字。

如集孟浩然的《宿建德江》，其中"泊"和"愁"在邓石如篆书《千字文》里没找到，需要通过不同的字的偏旁部首拼接而成。

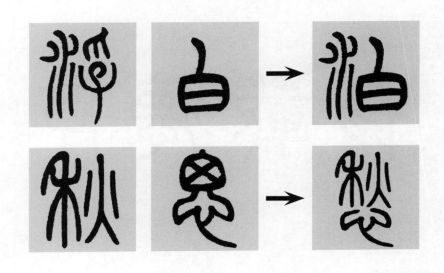

宿建德江　［唐］孟浩然

移舟泊烟渚，日暮客愁新。野旷天低树，江清月近人。

3. 在多个碑帖中集字成作品。

如集"厚德载物"四字，"德""载""物"三字都是集自邓石如篆书《千字文》的字，第一字"厚"在篆书《千字文》中没有，于是就从风格略为相近的邓石如《小窗幽记节选》里集。

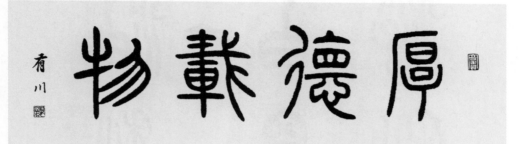

4. 根据结构规律和书体风格创作新的字。

根据邓石如篆书《千字文》的风格规律集"今"字和"泉"字。邓石如篆书《千字文》字的笔画圆厚遒劲，如锥画沙，字的结构平匀，字形长形中偏正方。"今"字和"泉"字根据这些特点造出。

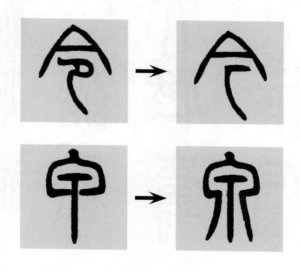

四、常用的创作幅式（以集邓石如篆书为例）

画鸡　[明] 唐寅
头上红冠不用裁，满身雪白走将来。平生不敢轻言语，一叫千门万户开。

中堂

1. 中堂

特点：中堂的长宽比例大约是2:1，一般把六尺及六尺以上的整张宣纸叫大中堂，五尺及五尺以下的整张宣纸叫小中堂，中堂字数可多可少，有时其上只书写一两个大字。中堂通常挂在厅堂中间。

款印：中堂的落款可跟在作品内容后或另起一行，单款有长款、短款和穷款之分，正文是楷书、隶书的话，落款可用楷书或行书。钤印是书法作品中不可或缺的组成部分，单款一般只盖名号章和闲章，名号章钤在书写人的下面，闲章一般钤在首行第一、二字之间。

晚年唯好静，萬事不關心。自顧無長策，空知返舊林。松風吹解帶，山月照彈琴。君問窮通理，漁歌入浦深。

庚子夏月牧微草堂主人集於霊山

酬张少府

[唐]王维

晚年唯好静，万事不关心。自顾无长策，空知返旧林。松风吹解带，山月照弹琴。君问穷通理，渔歌入浦深。

中堂

6

渡荆门送别　[唐]李白

渡远荆门外，来从楚国游。山随平野尽，江入大荒流。月下飞天镜，云生结海楼。仍怜故乡水，万里送行舟。

庚子夏月牧徽草堂主人集於霊山

中堂

2. 条幅

特点：条幅是长条形的幅式，如整张宣纸对开竖写，长宽比例一般在3：1左右，是最常见的形式，多单独悬挂。

款印：条幅和中堂款式相似，可落单款或双款，双款是将上款写在作品右边，内容多是作品名称、出处或受赠人等，下款写在作品结尾后面，内容是时间、姓名。钤印不宜太多，大小要与落款相匹配，使整幅作品和谐统一。

读书身健方为福　种树花开总是缘

条幅

朝辭白帝彩雲間千里江陵一日還兩岸猿聲啼不住輕舟已過萬重山

早發白帝城
唐代李白

条幅

朝辞白帝彩云间，千里江陵一日还。两岸猿声啼不住，轻舟已过万重山。

9

游子吟　[唐]孟郊

慈母手中线，游子身上衣。临行密密缝，意恐迟迟归。谁言寸草心，报得三春晖。

条幅

横幅

春华秋实

横幅

名园绿水环修竹，古调清风入碧松

3. 横幅

特点：横幅是横式幅式的一种，除了横幅，横式幅式还有手卷和扁额。横幅的长度不是太长，横写竖写均可，字少可写一行，字多可多列竖写。

款印：落款的位置要恰到好处，多行落款可增加作品的变化。横幅还可以对正文加跋语，跋语写在作品内容后。关于印章，可在落款处盖姓名章，起首处盖闲章。

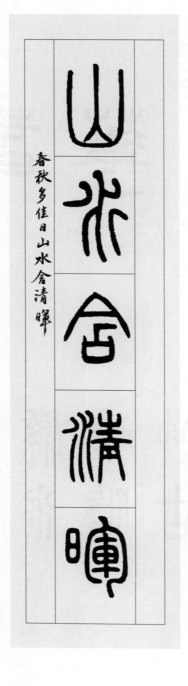
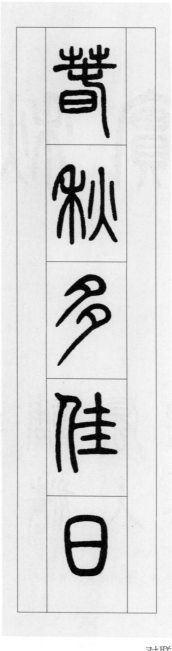

春秋多佳日　山水含清晖

对联

4. 对联

特点：对联的"对"字指的是上下联组成一对和上下联对仗，对联通常可用一张宣纸写两行或用两张大小相等的条幅书写。

款印：对联落款和其他竖式幅式相似，只是上款落在上联最右边，以示尊重。写给长辈一般用先生、老师等称呼，加上指正、正腕等谦词；写给同辈一般称同志、仁兄等，加上雅正、雅嘱等；写给晚辈，一般称贤弟、仁弟等，加上惠存、留念等；写给内行、行家，可称方家、法家，相应地加上斧正、正腕等。

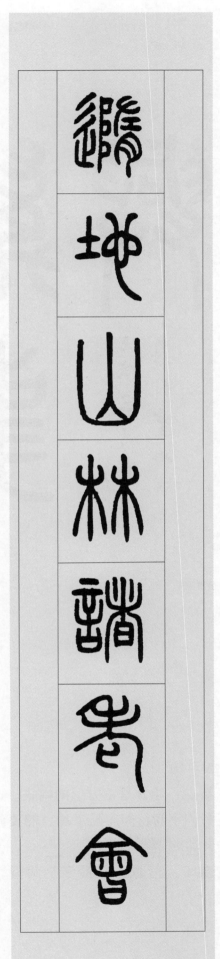

随地山林诸老会　一天弦管万人春

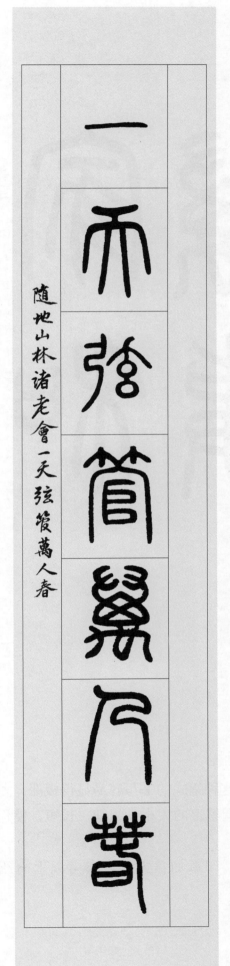

随地山林诸老會一天弦管萬人春

对联

13

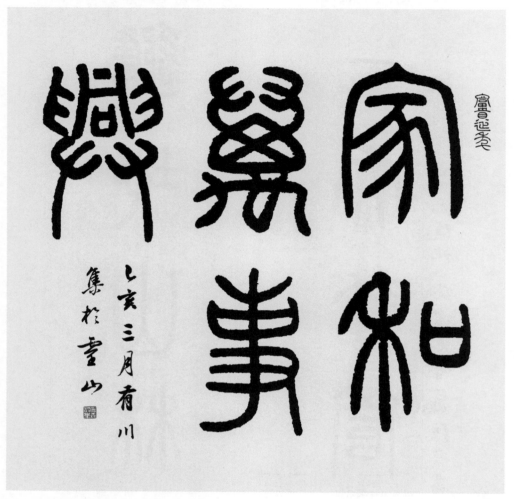

家和万事兴

斗方

5.斗方

特点：斗方是正方形的幅式。这种幅式的书写容易显得板滞，尤其是正书，字间行间容易平均，需要调整字的大小、粗细、长短，使作品章法灵动。

款印：落款一般最多是两行，印章加盖方式可参考以上介绍的幅式。

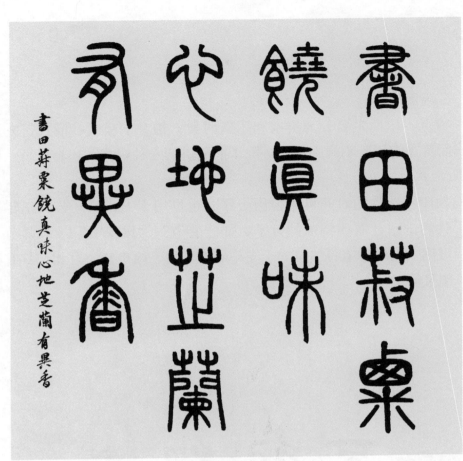

斗方

书田菽粟饶真味，心地芝兰有异香

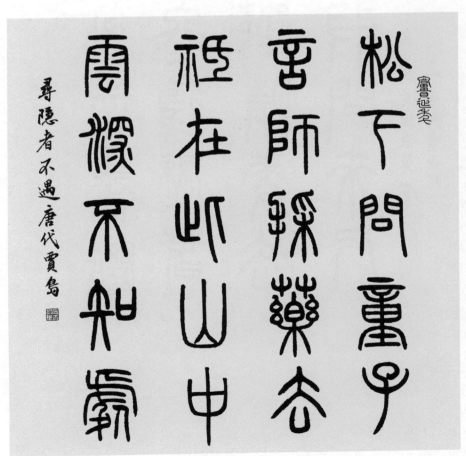

斗方

寻隐者不遇　［唐］贾岛

松下问童子，言师采药去。只在此山中，云深不知处。

6.扇面

特点：扇面主要分为折扇和团扇两类，相对于竖式、横式、方形幅式而言，它属于不规则形式。除了前面讲的六种幅式，还有册页、尺牍等。

款印：落款的时间可用公历纪年，也可用干支纪年。公历纪年有月、日的记法，有些特殊的日子，如"春节""国庆节""教师节"等，可用上以增添节日气氛。干支纪年有丁酉、丙申等，月相纪日有朔日、望日等。

团扇

渡汉江　[唐]宋之问

岭外音书断，经冬复历春。近乡情更怯，不敢问来人。

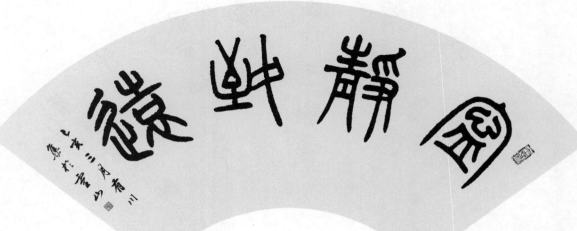

折扇

宁静致远

团扇

和气致祥歆自远，阜财有道业能安

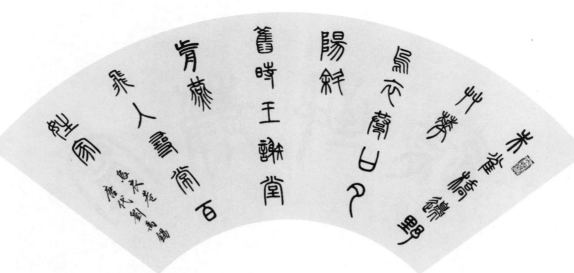

乌衣巷

[唐] 刘禹锡

朱雀桥边野草花，
乌衣巷口夕阳斜。
旧时王谢堂前燕，
飞入寻常百姓家。

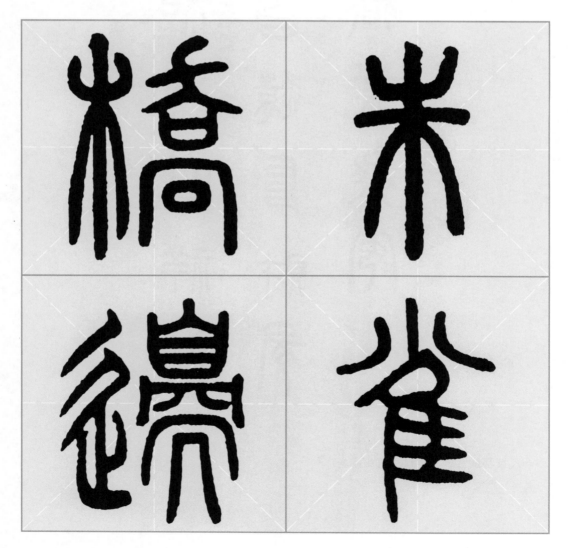

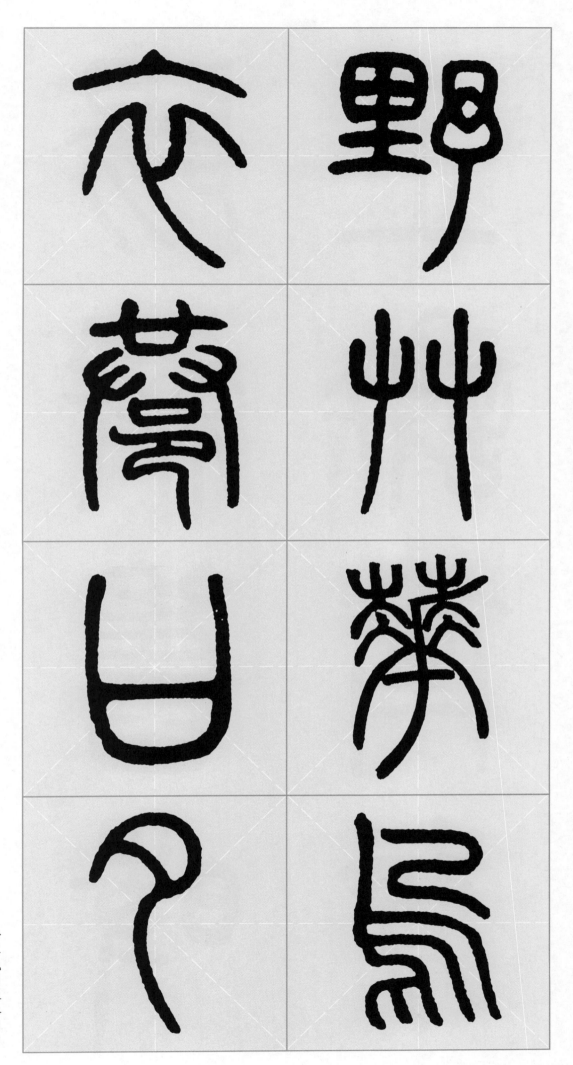

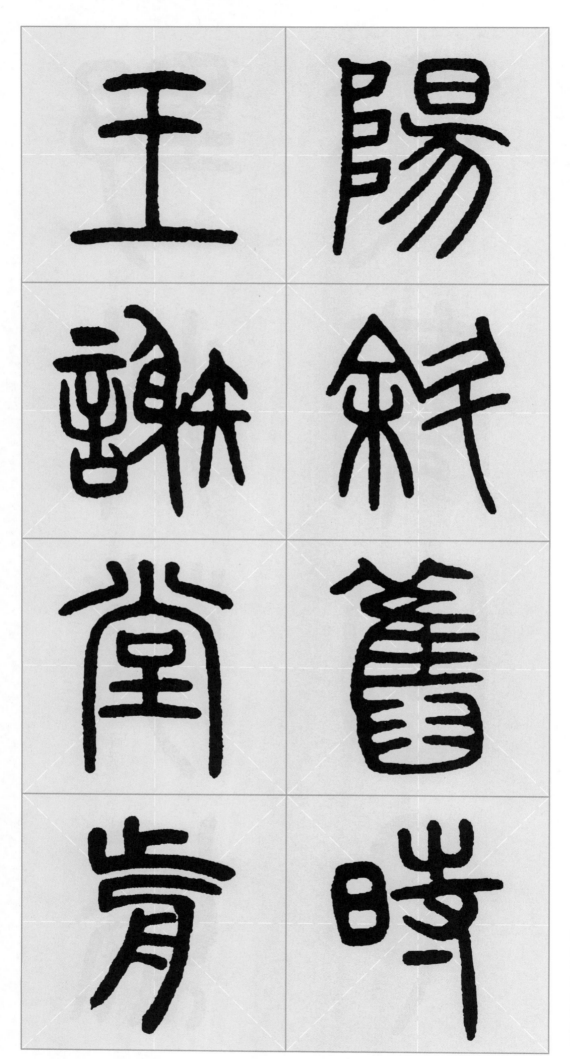

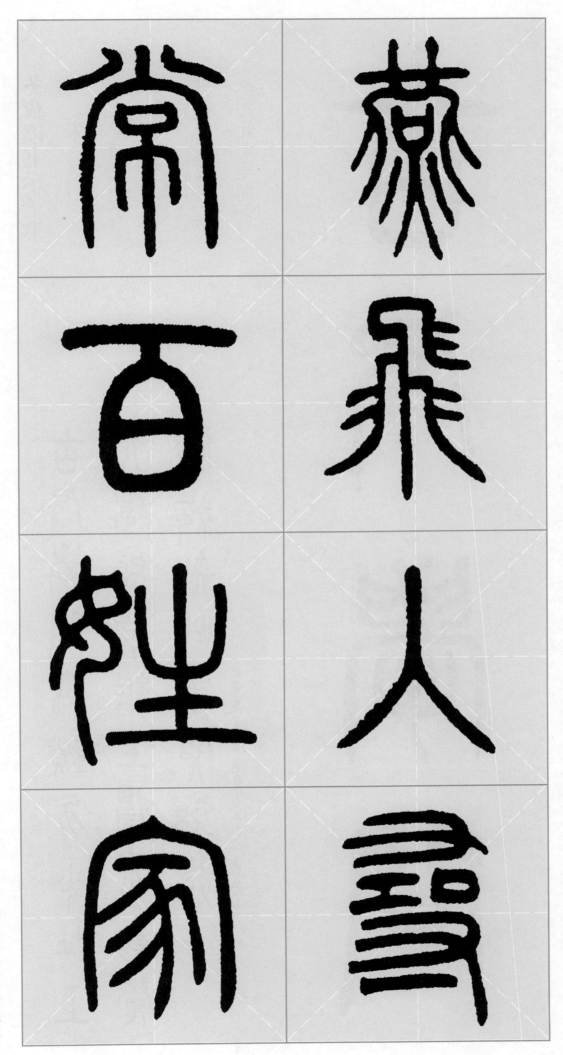

冬夜读书示子聿

[宋] 陆游

古人学问无遗力，
少壮工夫老始成。
纸上得来终觉浅，
绝知此事要躬行。

古人学问

古人学问

古人学问

古人学问

古人学问无遗力少壮工
夫老始成纸上得来终觉
浅终知此事要躬行

庚子夏月牧微草堂主人集于霝山

壮

劝学诗·偶成

[宋] 朱熹

少年易老学难成，
一寸光阴不可轻。
未觉池塘春草梦，
阶前梧叶已秋声。

少年易老

少年易老

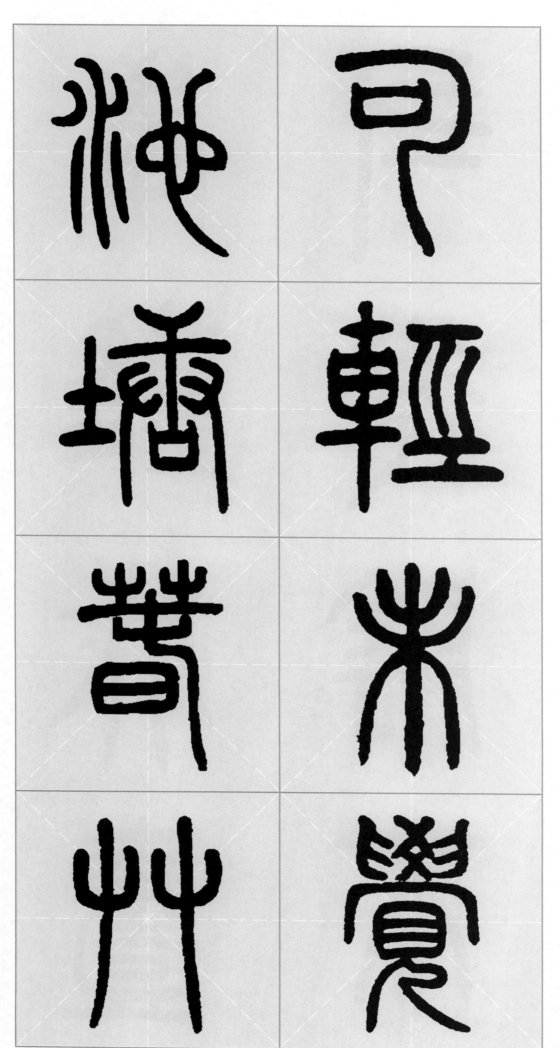

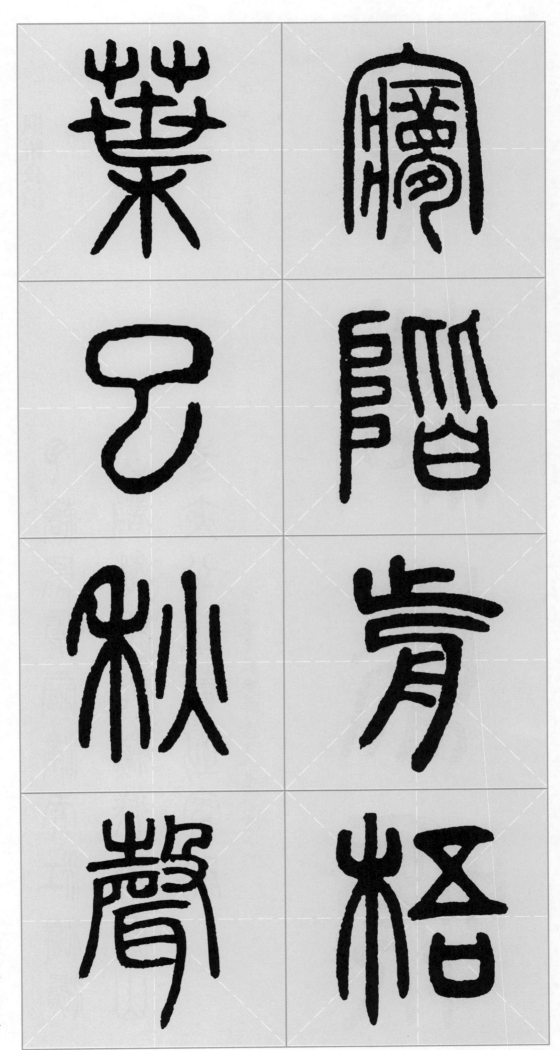

枫桥夜泊

[唐] 张继

月落乌啼霜满天，
江枫渔火对愁眠。
姑苏城外寒山寺，
夜半钟声到客船。

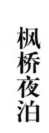

月落乌啼

月落乌啼

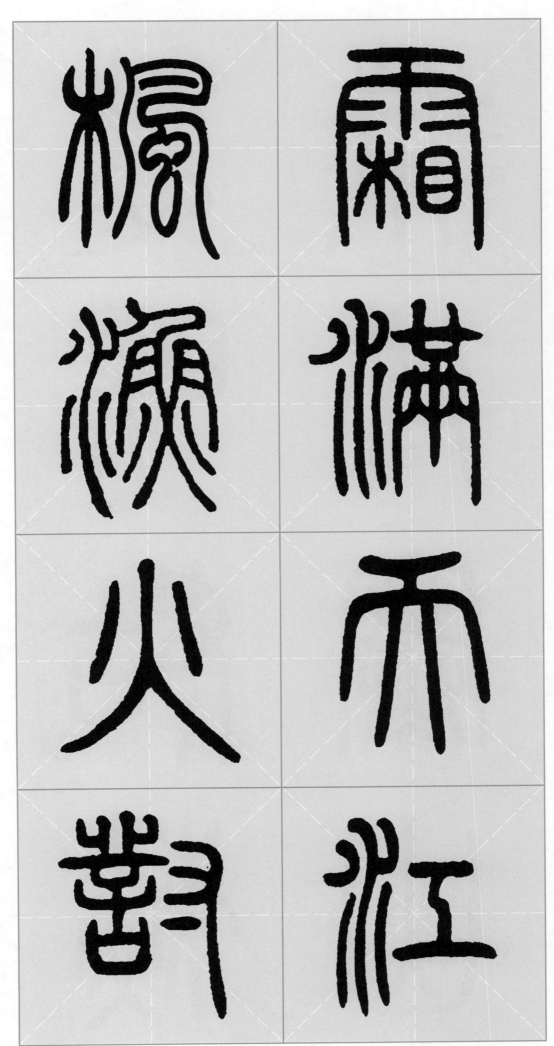

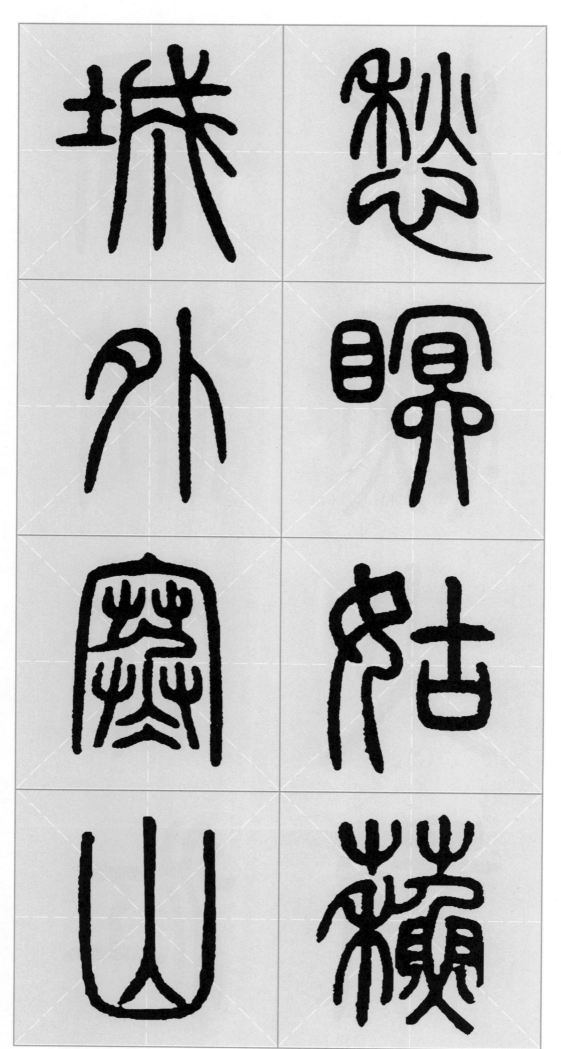

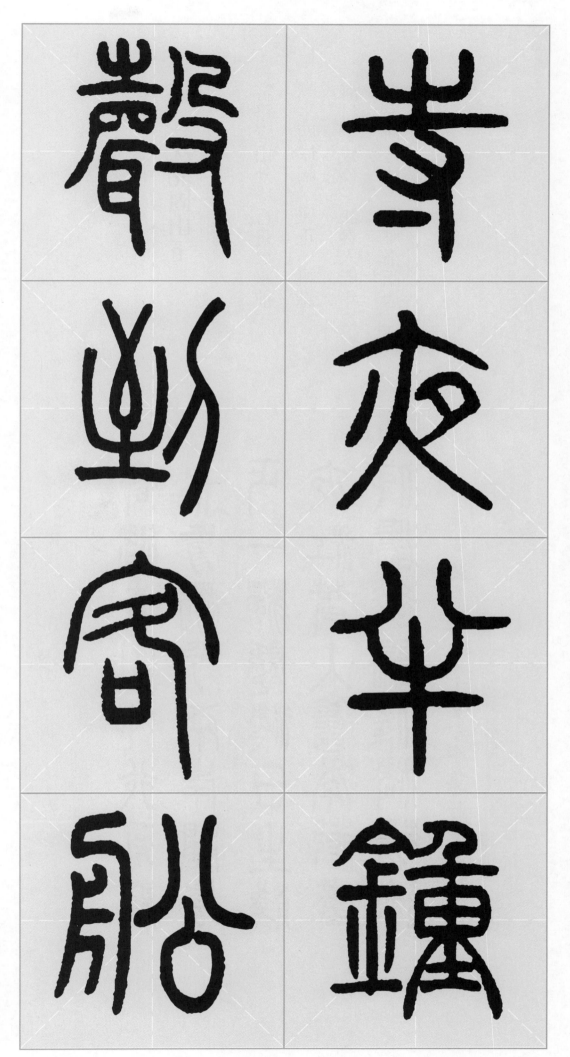

次北固山下

[唐] 王湾

客路青山外，行舟绿水前。

潮平两岸阔，风正一帆悬。

海日生残夜，江春入旧年。

乡书何处达？归雁洛阳边。

客路青山外行舟绿
水前潮平两岸阔风
正一帆悬海日生残
夜江春入旧年乡书
何处达归雁洛阳边

庚子夏月牧微草堂主人集于霙山

34

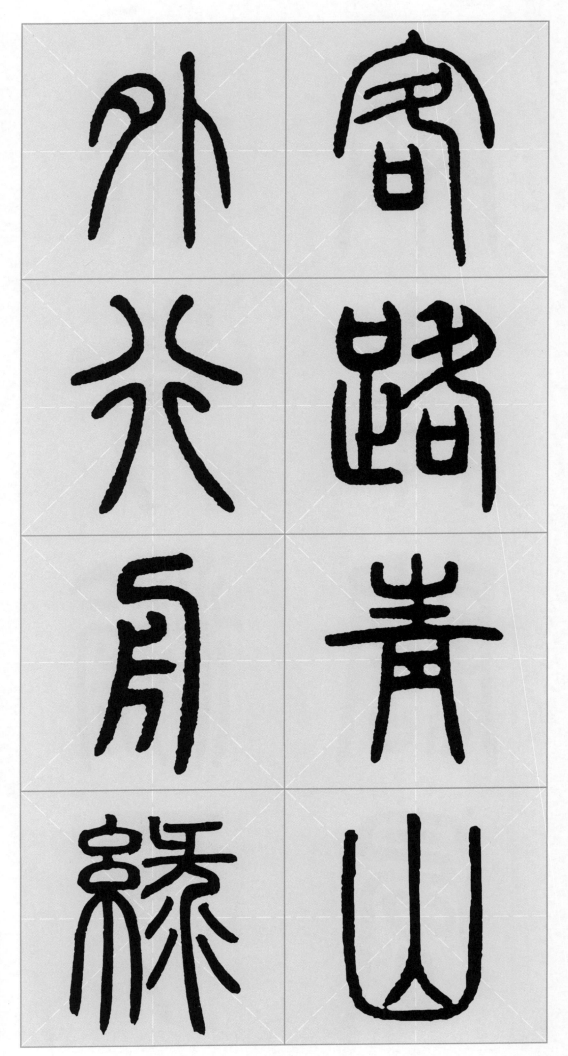

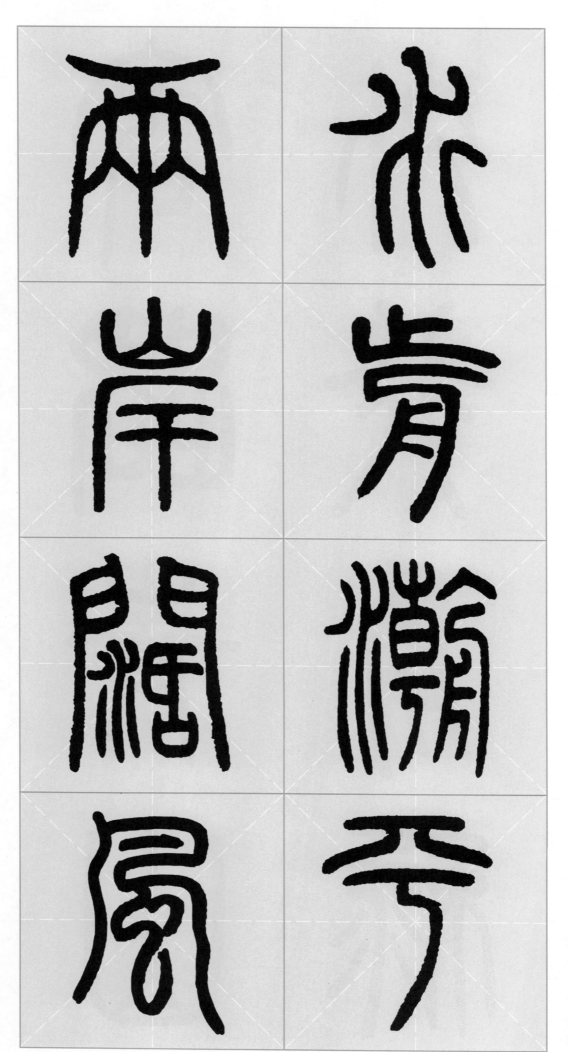

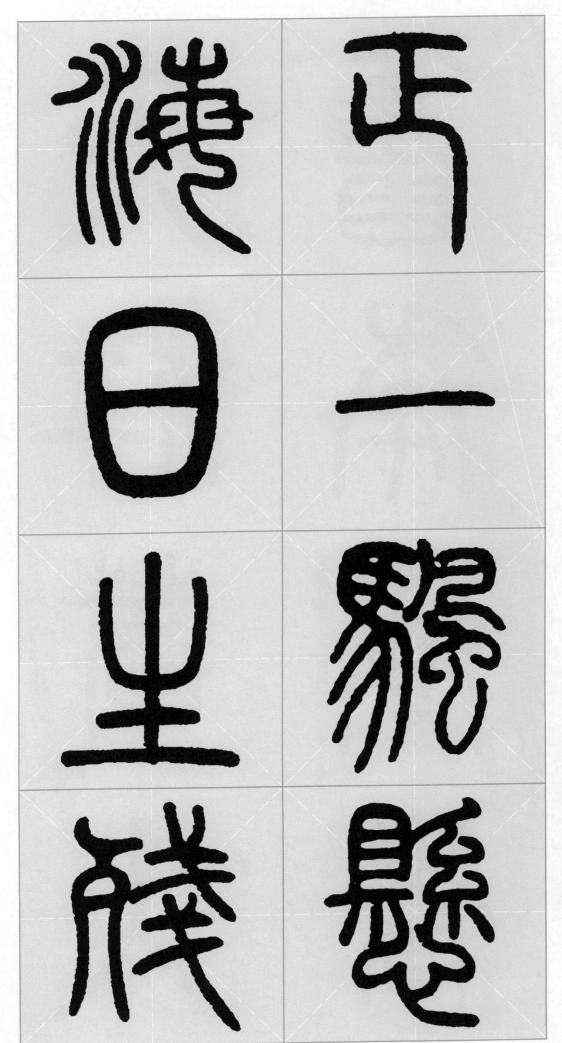

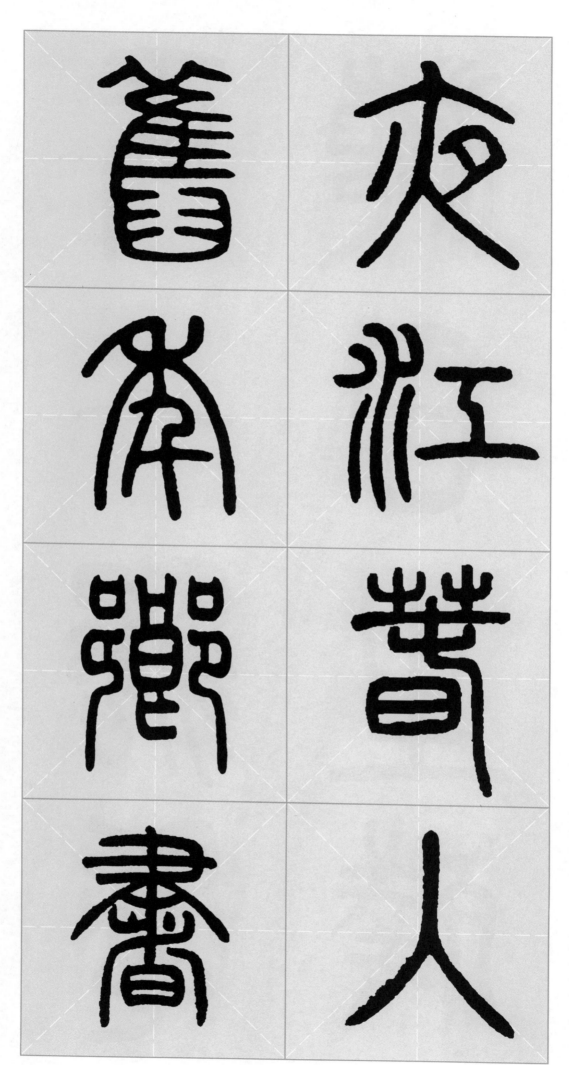

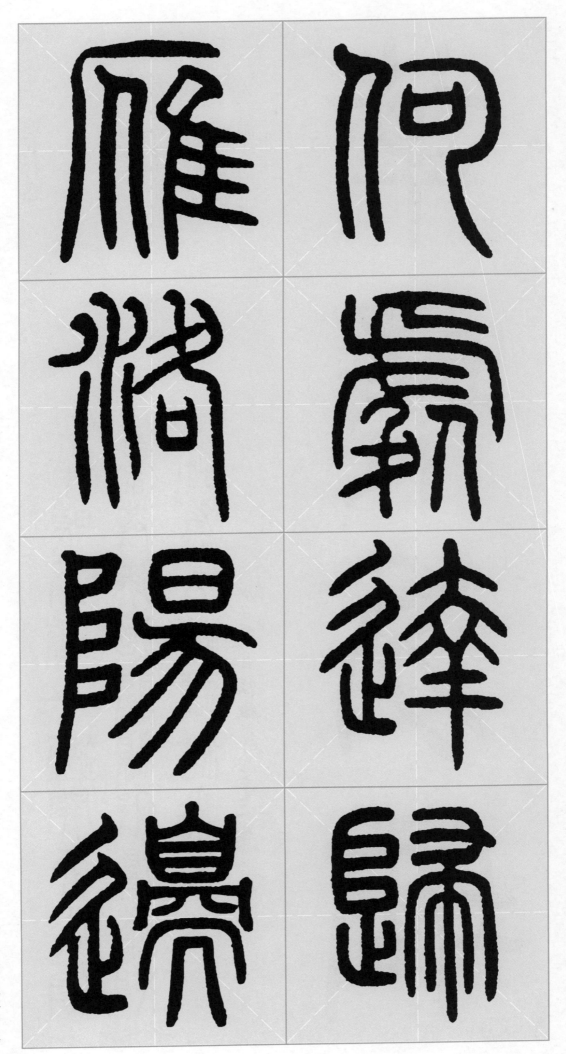

观书有感

[宋] 朱熹

半亩方塘一鉴开，
天光云影共徘徊。
问渠那得清如许？
为有源头活水来。

半亩方塘

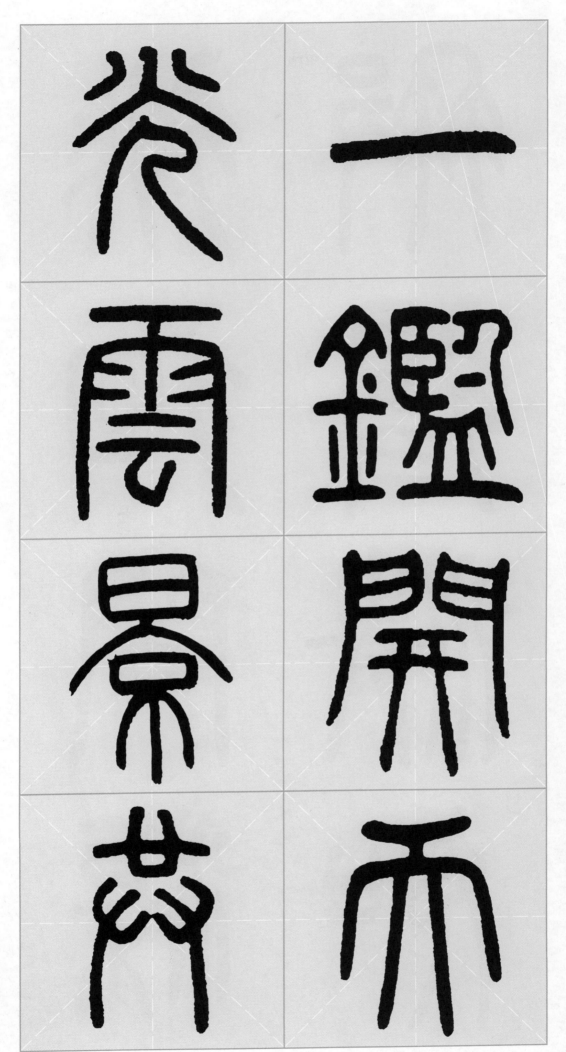

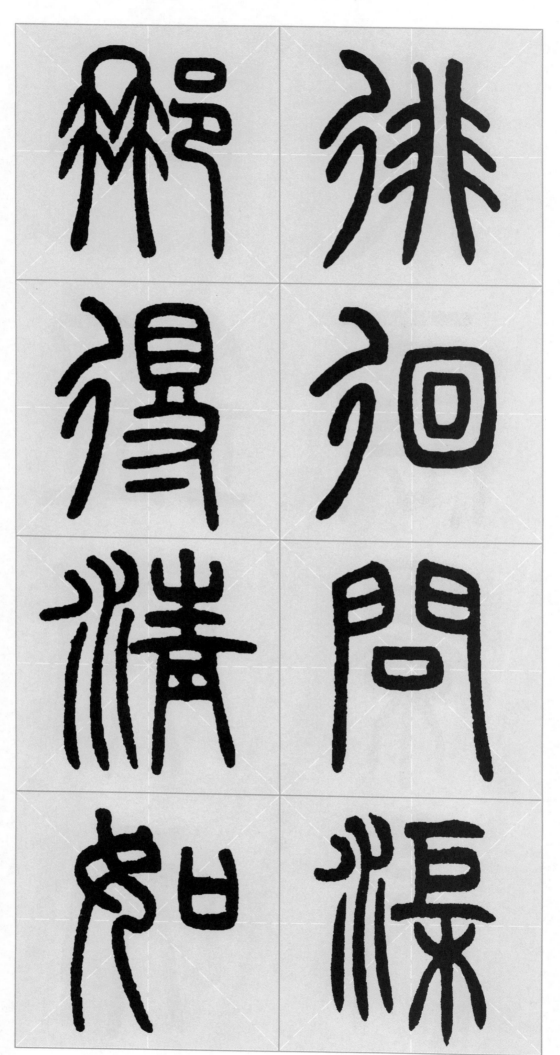

徘徊问渠那得清如

42

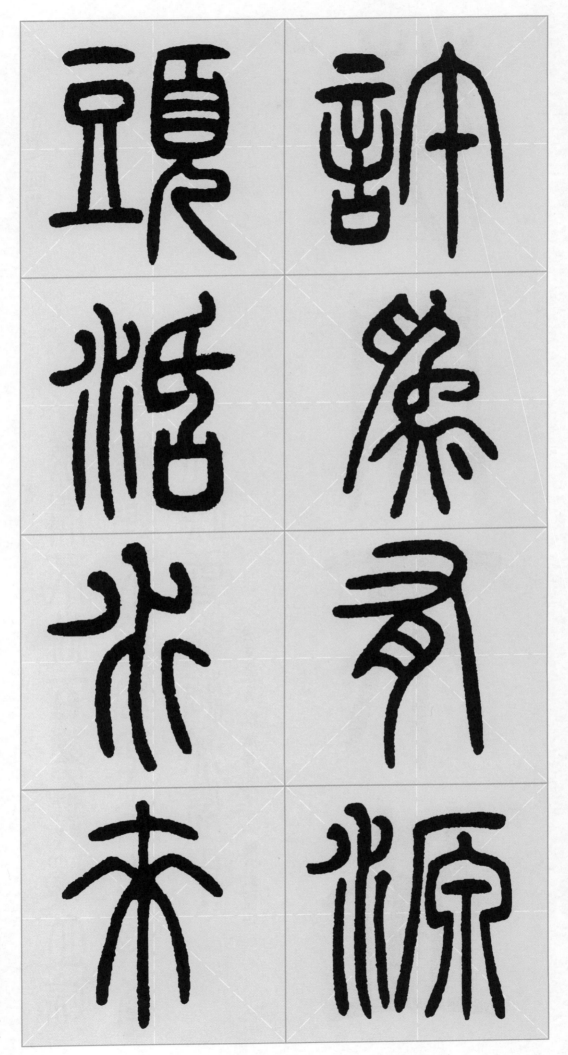

寒菊 / 画菊

[宋] 郑思肖

花开不并百花丛，
独立疏篱趣未穷。
宁可枝头抱香死，
何曾吹落北风中。

庚子夏月牧微草堂主人集於霊山

花开不并

花开不并

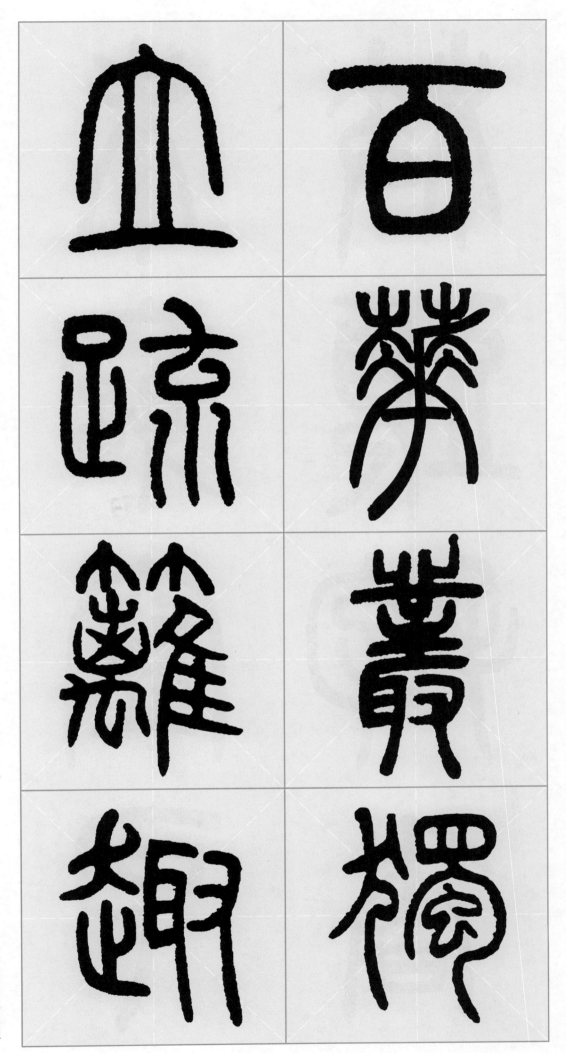

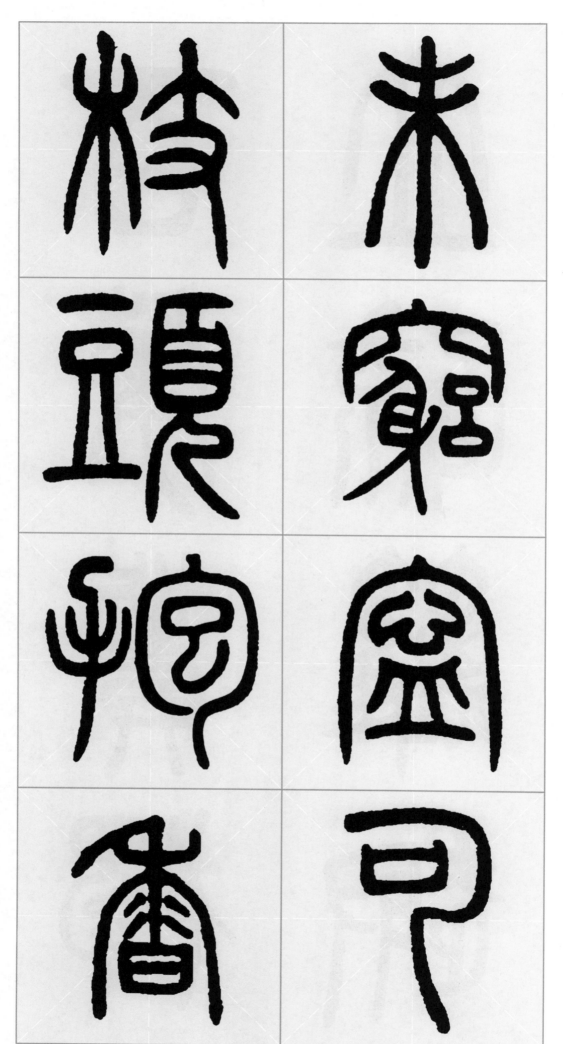

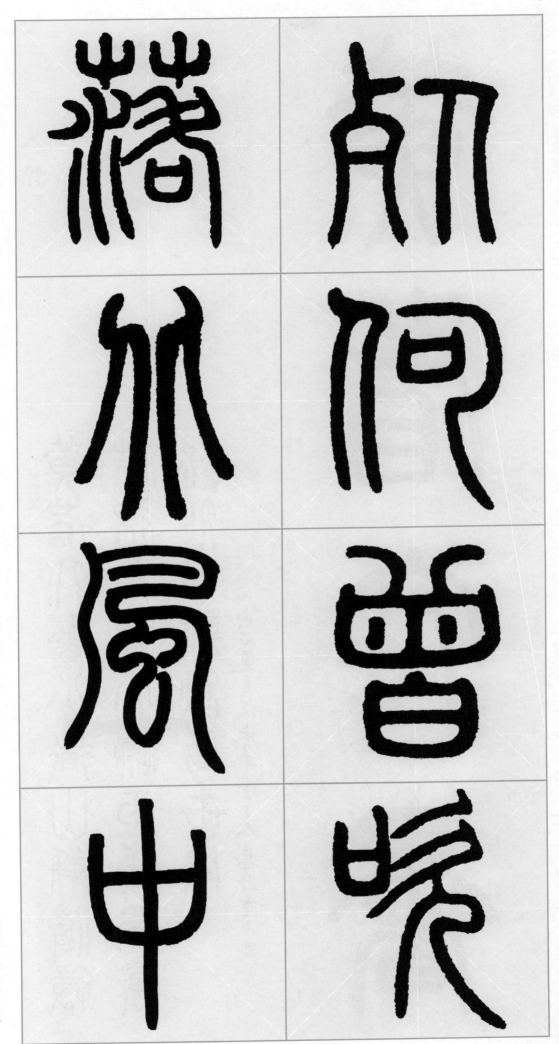

入馆

[宋] 苏轼

黄省文书分道山，
静传钟鼓建章闲。
天边玉树西风起，
知有新秋到世间。

黄省文书分道山静传钟
建章闲天边玉树西风
起知有新秋到世间

庚子夏月牧徽草堂主人集于霎山

黄省文书

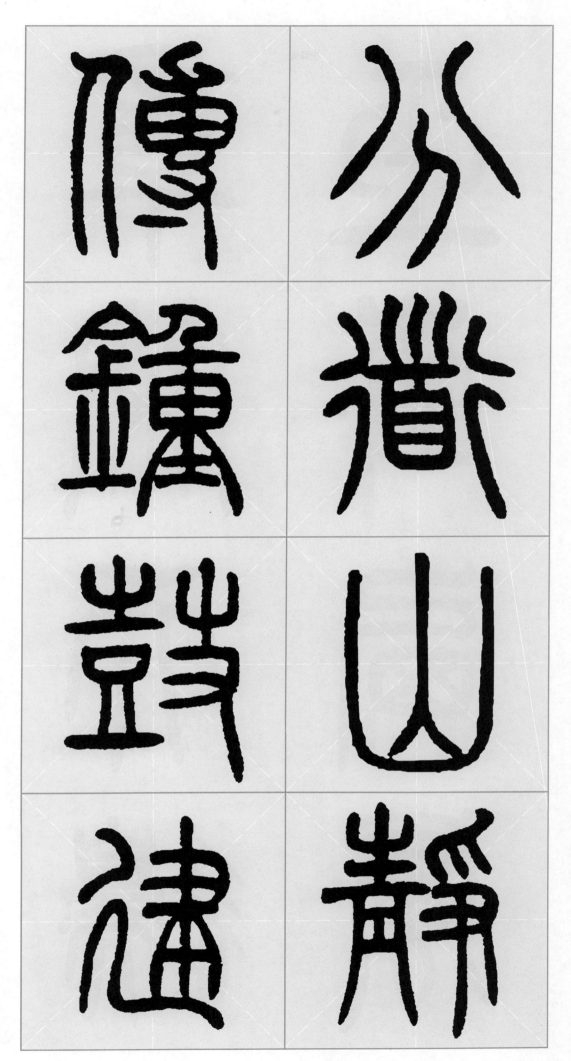

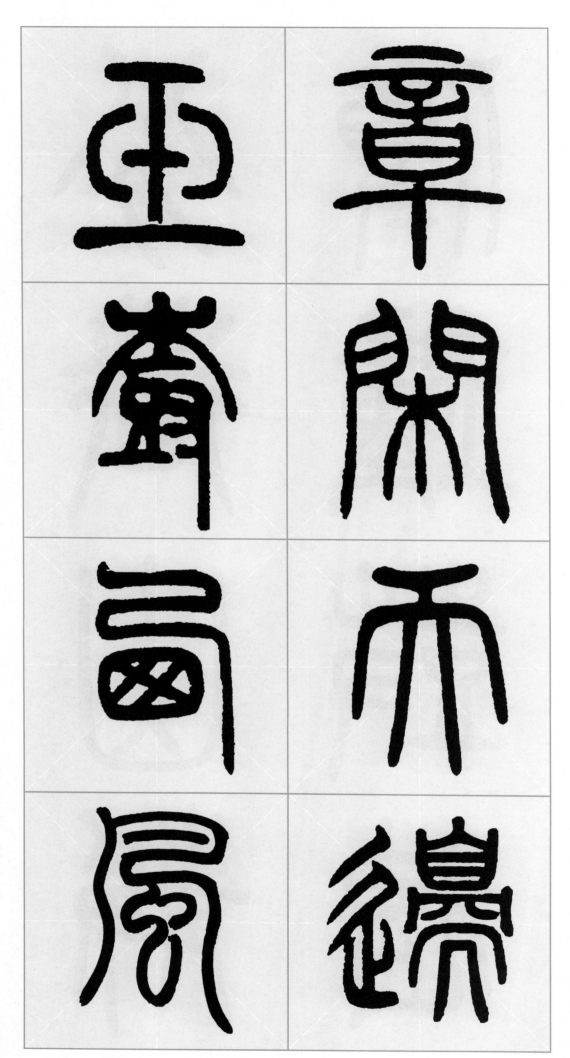

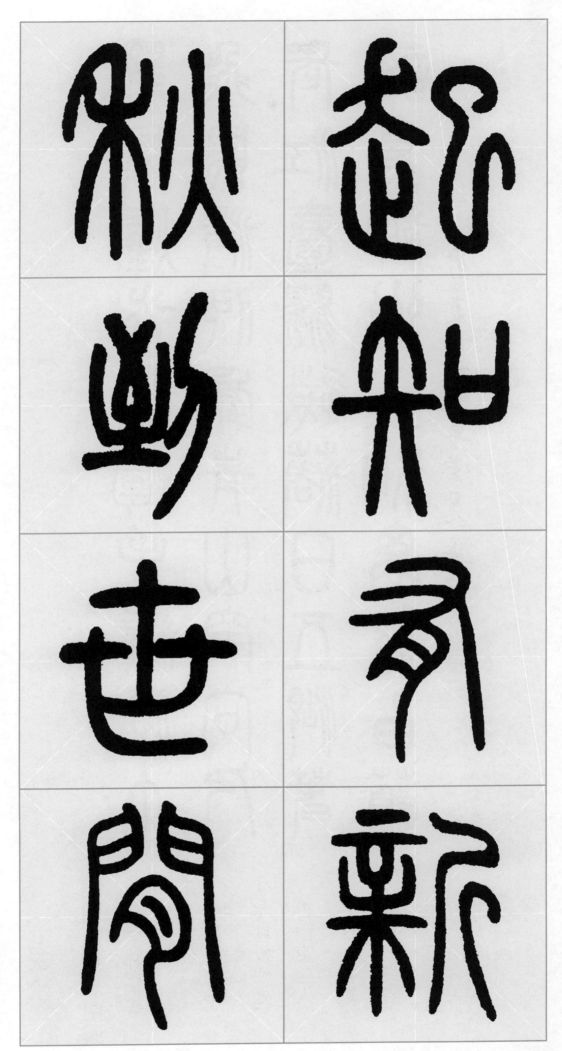

望君烟水阔，挥手泪沾巾。

飞鸟没何处，青山空向人。

长江一帆远，落日五湖春。

谁见汀洲上，相思愁白蘋。

庚子夏月牧微草堂主人集于霙山

饯别王十一南游

[唐] 刘长卿

望君烟水阔，

挥手泪沾巾。

飞鸟没何处，

青山空向人。

长江一帆远，

落日五湖春。

谁见汀洲上，

相思愁白蘋。

远落日五湖春谁见

汀洲上相思愁白蘋

登鹳雀楼

[唐] 王之涣

白日依山尽，黄河入海流。

欲穷千里目，更上一层楼。

白日依山

白日依山尽 黄河入海流 欲穷千里目 更上一层楼

庚子夏月牧微草堂主人集于灵山

58

山行

［唐］杜牧

远上寒山石径斜，
白云生处有人家。
停车坐爱枫林晚，
霜叶红于二月花。

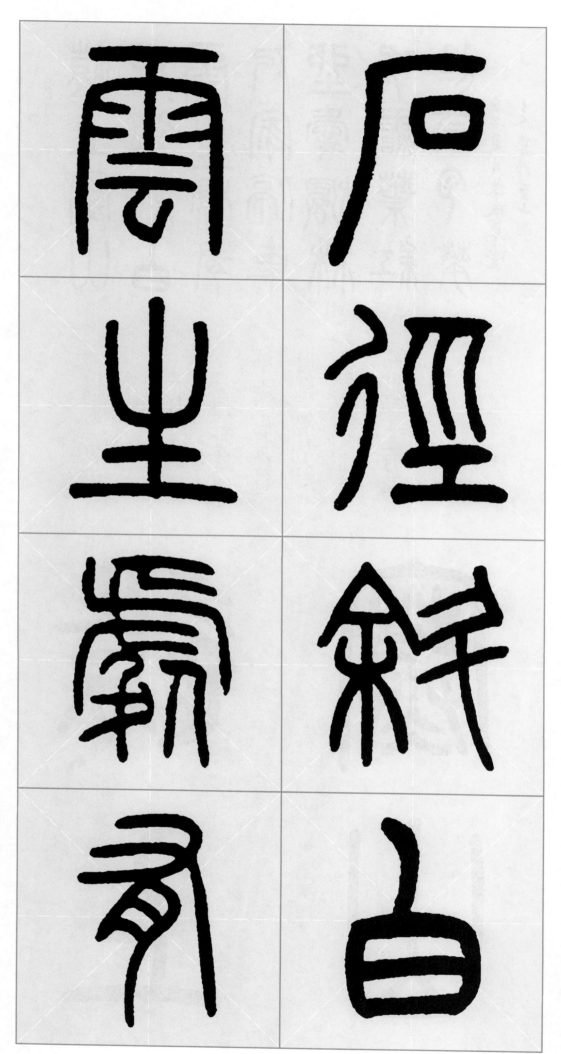

石

径

斜

白

云

生

处

有

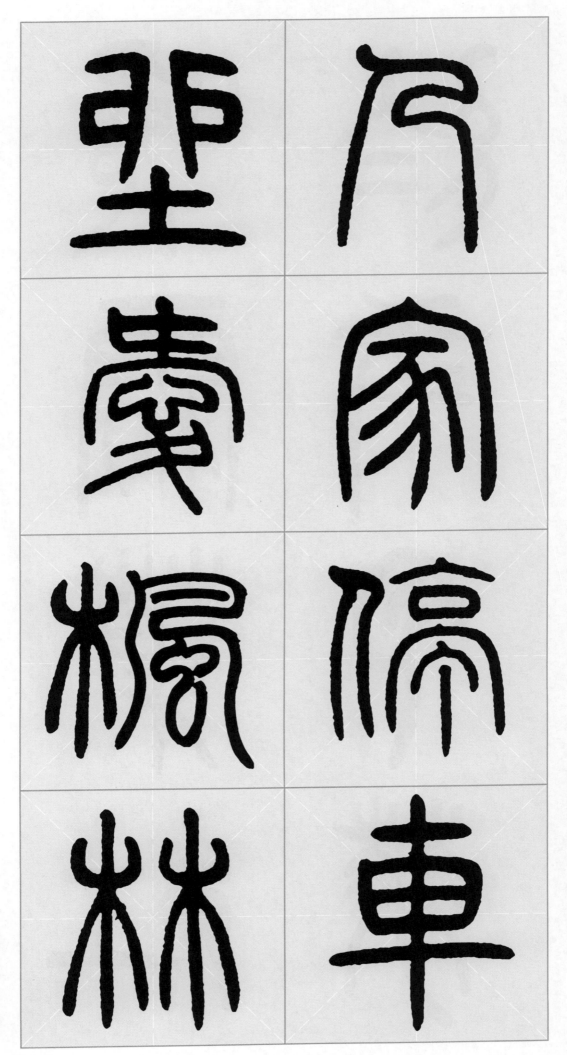

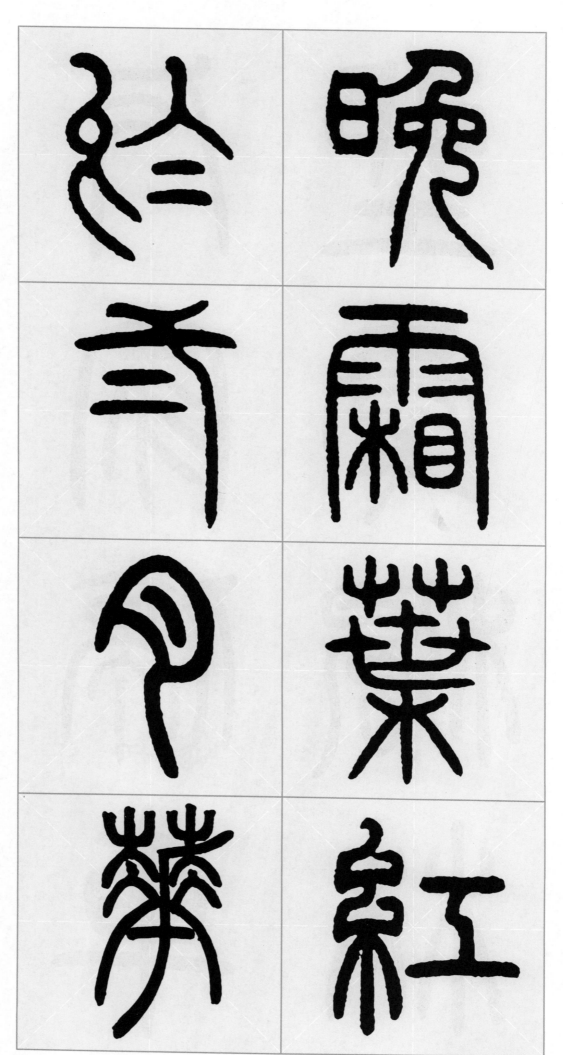

四时田园杂兴·其二

[宋] 范成大

梅子金黄杏子肥，
麦花雪白菜花稀。
日长篱落无人过，
惟有蜻蜓蛱蝶飞。

庚子夏月牧徽草堂主人集於霝山

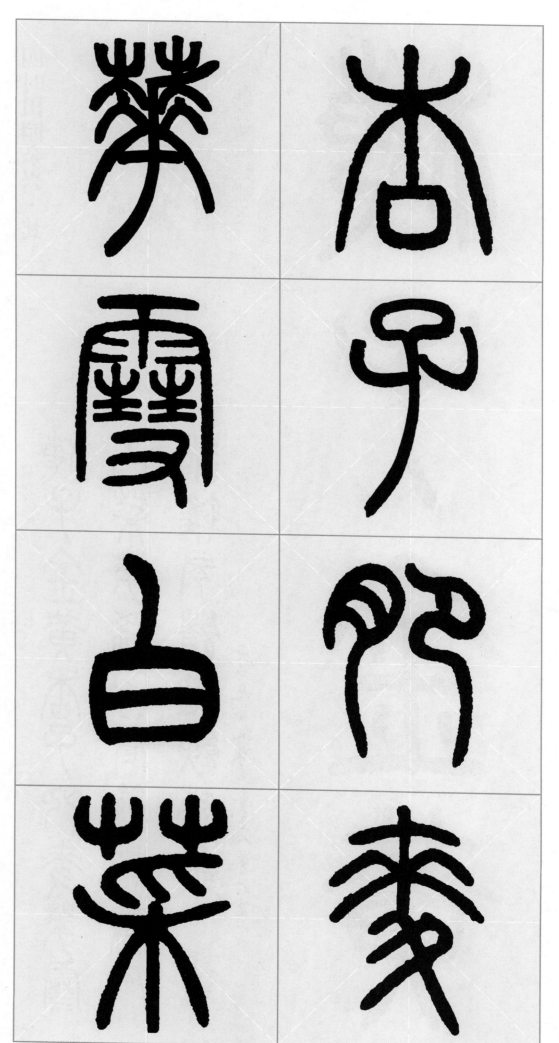

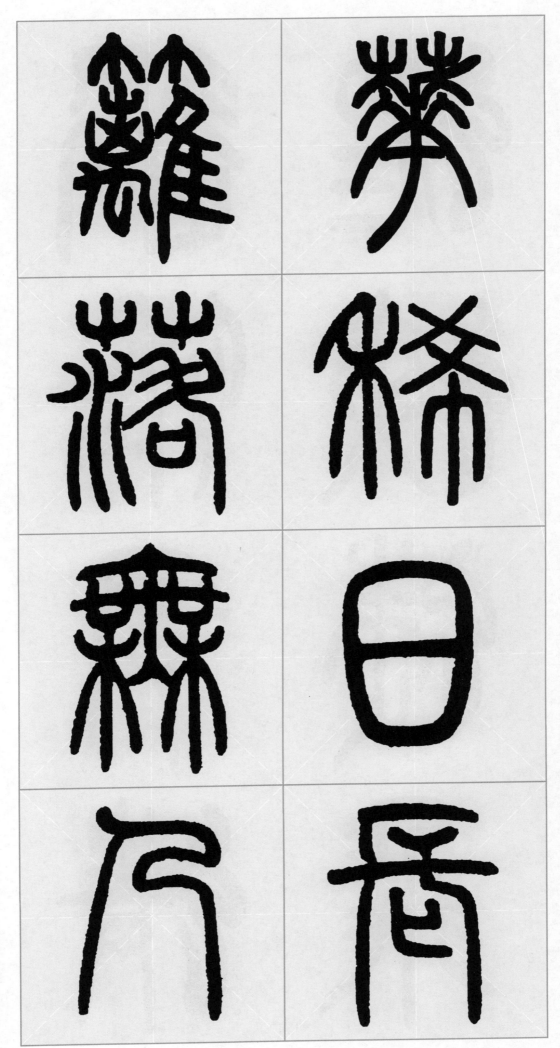

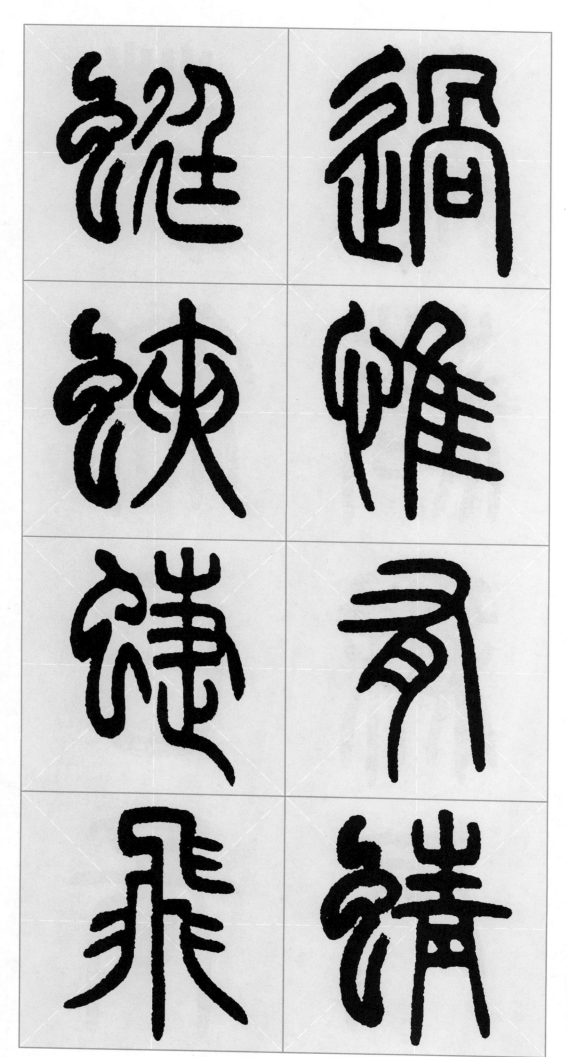

乡村四月

[宋] 翁卷

绿遍山原白满川,
子规声里雨如烟。
乡村四月闲人少,
才了蚕桑又插田。

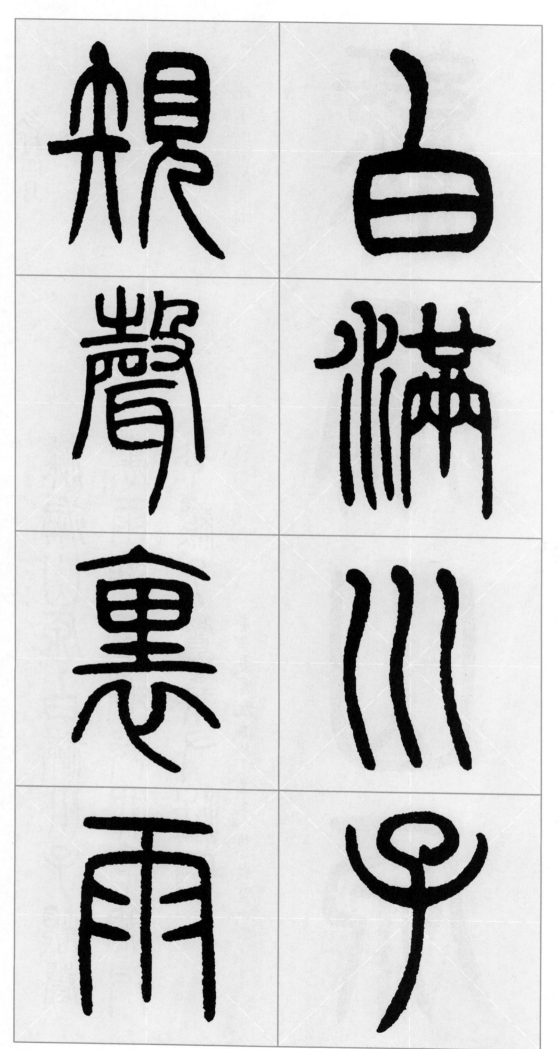

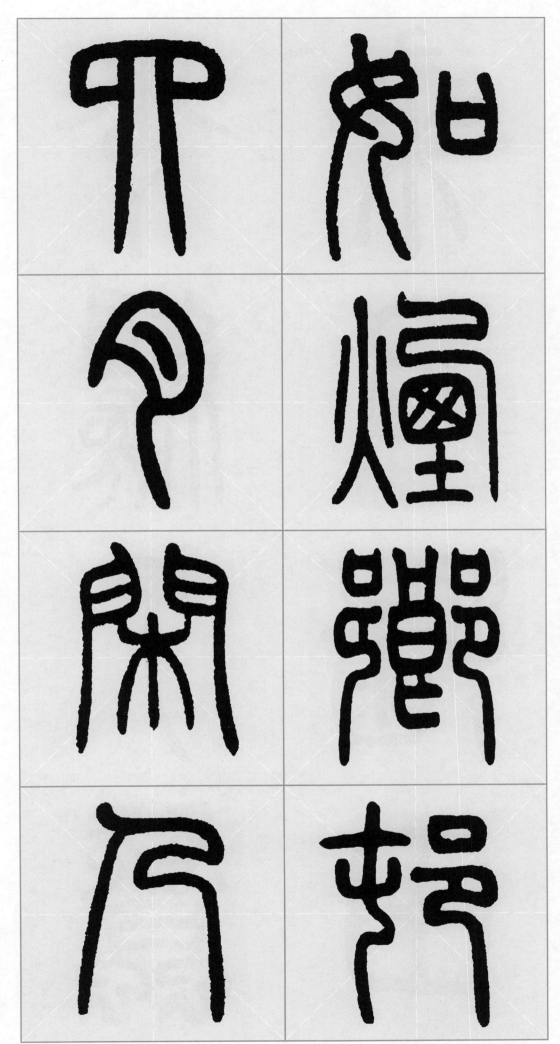